新锐实验教学丛书　中央美术学院城市设计学院设计基础教研室　丛书主编

看不见的城市 ❸ ▶

数字设计

谭　奇　编著

GUANGXI NORMAL UNIVERSITY PRESS
广西师范大学出版社
·桂林·

图书在版编目（CIP）数据

看不见的城市. 数字设计 / 谭奇编著. —桂林：
广西师范大学出版社，2012.3
（新锐实验教学丛书 / 中央美术学院城市设计学院
设计基础教研室主编）
ISBN 978-7-5495-1295-9

Ⅰ. 看… Ⅱ. 谭… Ⅲ. 艺术—设计—高等学
校—教材 Ⅳ. J06

中国版本图书馆 CIP 数据核字（2012）第 004674 号

广西师范大学出版社出版发行

（ 广西桂林市中华路 22 号　邮政编码：541001 ）
　网址：http://www.bbtpress.com

出版人：何林夏
全国新华书店经销
山东临沂新华印刷物流集团有限责任公司印刷
（山东临沂高新技术产业开发区新华路　邮政编码：276017）
开本：787 mm × 1 092 mm　1/16
印张：8.25　　字数：80 千字
2012 年 3 月第 1 版　　2012 年 3 月第 1 次印刷
印数：0 001~3 000 册　　定价：36.00 元（含光盘）

如发现印装质量问题，影响阅读，请与印刷厂联系调换。

▸ 序言：设计基础教育的点点滴滴

　　中央美术学院历来重视基础教学研究，并一直以扎实、严谨的基础训练名冠同侪。20世纪50年代建院之初，造型基础教学是采取统一方式进行的；50年代后期院系调整，从深化各专业发展的角度出发，组建了各专业系，造型基础教学分别由各系、各工作室自行组织进行，这种状况一直延续到上世纪末。随着改革开放后艺术教育的发展，1999年首先在油画系成立了基础部，学生在进入工作室前接受1～2年的统一的基础教学。2001年，中央美术学院迁入新校舍后，面对规模扩大、学科拓展以及学科专业趋向综合的新形势，成立了面向全院造型类一年级学生的基础教学部。之后，随着几个专业学院的建立，各专业学院分别建立了自己的基础教学部。

　　各专业统一的基础教学并不仅仅是为了应对规模扩大后的教学资源共享问题，背后有着更为深层的原因。其一是国家高等教育政策的调整。1992年全国高等教育会议后，国家开始大幅度压缩专业目录，提出淡化专业、宽口径、厚基础的培养目标，提出高等教育由精英教育向大众化教育的阶段转型，以应对社会经济发展对人才需求的转变。其二是艺术教育自身的转变。以中央美术学院而言，则是长期以造型专业为主的单一学科小规模、课徒制的教学模式向多学科（特别是设计类学科）综合的、大规模的课程制教学模式的转变。课徒制教学一直是中央美术学院造型专业的教学特色与优势，因为从建院伊始，中央美术学院就聚集了一大批在全国各个领域极具声望的代表性艺术家，他们有着辉煌的创作业绩和丰富的创作经验，以他们个人或群体建立起的各个工作室成为专业教学的基本单位，他们个人的艺术主张及创作经验成为各工作室教学的基本内容。依赖他们的个人经验"因材施教"、"顺水推舟"成为最主要的教学方法。新时期以来，随着老先生们逐渐退出教学一线，以及艺术创作多元化格局的形成，虽然各工作室得以保留与延续，但教学内容已多为以中青年教师为主体的教研室性质的教学所取

代，各工作室之间在艺术主张与教学内容上也出现趋同之势，学生学习的自主性加强，对相对规范与统一的课程教学的需求加大，这就为不同工作室之间专业教学的沟通，特别是基础教学的打通提出了要求，也创造了条件，加之学院规模的扩大以及设计类学科的建立和快速发展，更加快了这一进程。

中央美术学院城市设计学院成立于2002年9月，是中央美术学院建院以来在校外建立的第一所专业学院，也是最年轻的全新教学单位。她是中央美术学院在新的办学形势下，主动探索不同教学与培养类型的一种积极尝试。她在建院之初就提出了"推崇新异、关联社会"的教学宗旨和"学术为先、应用为本"的教学主张。城市设计学院建院之初首先就面临着基础教学如何开展的问题。相对于学院内的其他专业分院，城市设计学院的基础教学更为复杂，因为它的教学对象中既有偏重于设计类专业的学生，也有偏重于造型类专业的学生，这就使基础教学更加困难。为了有利于大家统一认识，摆脱犹疑与纷争，使教学目标更加明确，我在基础部成立之初就给他们明确了要为学生"打下学业基础、开启学术眼界、确定专业方向"的教学任务，促使大家更加关注各专业最为核心的共性素质的培养和学生的未来发展。经过大家的多次讨论，并在对以往教学经验认真总结基础上，最终确定了"造型基础"、"设计基础"、"综合技能"三个课程板块，素描基础、形式研究、色彩研究、二维设计基础、三维设计基础、数字设计基础六门主干课程以及城市亲历、综合设计、专业史论、人文社科等一系列辅助课程。

造型基础教学旨在指导学生掌握正确的观察与表现方法，调整学生入学前由于应试训练而形成的概念化认识。在深入观察对象的基础上，在提升刻画能力（这是中央美术学院学生的传统优势）的同时，关注对具象造型中所包含的抽象因素的认知水平，帮助学生建立起正确理解与研究造型的能力，锻炼学生从具象观察到对抽象形式的分析与提炼以及形式法则的理解和

应用能力，为进入设计基础教学打下基础。

　　设计基础训练的目的是要让学生了解设计的方法与原理，关注现代艺术与现代设计的关系，学习设计的基本概念，重点在于提高学生的思维拓展能力，为设计奠定良好的思维基础。

　　综合技能板块分为电脑技能课程和手绘技能课程，旨在培养学生的表达能力，为今后的设计奠定技术基础。

　　当然，一个好的基础教学在重视学生专业技能提高的同时，还应该始终关注学生审美与精神素质的提高，引导学生感性与理性认识的协调发展。城市设计学院的基础教学时间还不长，还处在一种探索与积累的过程中，但这支由来自不同学科背景的青年教师为主体组成的教学团队，充满了朝气与活力，在他们的积极进取和努力工作下，已经取得了一些不错的教学效果，也积累了宝贵的教学经验，这对于城市设计学院今后进一步实施两段制教学打下了基础，迈出了坚实的一步。在他们将一些教学成果集结出版之际，我首先对他们所取得的成绩表示祝贺，并对他们的辛苦工作表示感谢，更请广大同行们提出宝贵意见，我想这才是我们出版此书最主要的目的。

诸　迪

文化部艺术司副司长

（中央美术学院城市设计学院原院长）

序言：思与行
—— 从基础教学谈起

"形而上者谓之道，形而下者谓之器。"

师者，传道授业解惑是也，所谓教育，也就是做好"传之道，授之法"这两个层面的事情：

其一：形而上，传道，"道"路，植入的是精神。

其二：形而下，授业、解惑，呈现的是方法。

中央美术学院之魂，即所谓三个"品"：品德、品格、品位。"品德"者，厚德载物，明道厚德；"品格"者，独立判断，批判精神；"品位"者，判断标准，广博视野 。

面对"现代的教育"，我们首先要思考几个问题：现在的学生在十年甚至几十年以后所处的时代是什么样的？未来时代的发展进程需要什么样的人才？他们的工作环境、社会环境有什么样的变化？

现在社会知识的更新速度加快，平均三至五年的知识更新节奏，必将带来教学模式的变革。"关注社会的发展和变化；关注科技的发展和变化；关注人们的生活方式及态度的转变"是我们教学思考的基点。只有回答时代的问题，时代的资源才会和你分享。

这样的思考带给我们在教学理念上的根本转变，阐释为四个基本主旨。第一，重视创造性地扩大学生视野，引导学生建立开放的知识体系，形成开放式思维方式。第二，重视培养学生的自学能力、研究能力、动手能力、交流能力与组织管理能力，培养合作精神。第三，强调终生教育的理念，将"敏感度"作为能力去培养，与时俱进。第四，研究方法，注重教学手段的有效性，所谓"授之以鱼，不如授之以渔"。

一直以来，有关艺术、设计教育，我有一个观点，即学生不是教出来的，是"带"出来、"熏"出来的，学校的"学术氛围、价值观和使命感"形成于平淡之中，彰显于重要时刻。

　　"以道入技，以技入道"相辅相成，殊途同归。所谓"道生之，德蓄之，物形之，器成之"。

　　作为宽基础教育，我们着眼于培养四个层面的能力。第一层面：调研、分析、策划、推导及文字整合能力，侧重方法与路径。第二层面：二维设计、视觉传达，表达和交流能力。第三层面：重新诠释"基础"概念，培养多视角的专业基础能力。第四层面：批判精神，生长性的文化视野，把创造作为可培养的能力。

　　随着信息技术和互联网时代的发展，中国特殊的城市化进程带来的新课题，使设计在当代复杂多元的语境中，将越来越多地介入政治、经济、社会、文化四位一体的"软体组织"，艺术设计也将带来艺术与城市、艺术与大众、艺术与社会关系的一种新的取向。

　　城市设计学院作为中央美术学院新的学科增长点，以"城市、时尚、青少年"为特色，"城市"为核心，"时尚"显态度，"青少年"激活力，"跨界与活力"将是其生长的孵化器和催化剂。

　　我们能否搭载这一历史机遇为世界带来新的文化主张与思考，是不容回避的时代挑战。

<div style="text-align:right">中央美术学院城市设计学院副院长　王中教授</div>

目　录

导言：0和1

0和1这两个奇妙的数字带来了日新月异的数码革命，当我们发现周围的一切都在加速地数字化的时候，我们对此充满好奇，当然，也会有些许不安。因此，我们不得不试图去了解它，掌握它，使用它。

0和1的不同组合，可以是一段文字、一张照片、一首歌或一个图表，而对于艺术与设计的创造活动来说，0和1的数字化过程带来的是无数组合产生的无限可能。如果把数字设计（Digital Design）定义为用计算机来进行的设计活动的话，强调的只是它所使用的工具与传统的纸、笔、颜料、胶片和机械设备的区别。然而，将数字设计作为一个设计类别与二维设计和三维设计并置的时候，它的内含与外延就很难被界定清楚。什么是数字设计？数字设计与其他设计类别的关系是什么？也许我们在这本书里不能提供一个确定的答案，但正如将数字设计这个定义进行0和1的数字化编程一样，我们提供一种可能的组合方式、一些代码，将通过学生的拆解和重构以形成他们自己对数字设计的理解和认知。

0和1的关系也意味着在数字设计课程教学活动中教与学的并重关系。传统的教师教、学生学的单向教学模式已无法满足数字设计所需要的多元性和交互性的交流环境，因此关于数字设计的教学活动必然会带有实验性质。数字设计的基础课程之所以被纳入中央美术学院城市设计学院基础部的教学当中，是因为我们意识到未来艺术与设计的发展所探寻的不仅是如何将数字技术运用到传统的艺术与设计领域中，还有如何面对数字媒体所开拓的新领域，探索未知的可能性以及由技术革命带来的观念变化。我们所培养的未来艺术家和设计师无疑需要具备这种开拓的眼光和意识，这也是我们教学的目的所在。

0和1的数字游戏，看见《看不见的城市》的城市意象，我们记录我们所走出来的路，让学生们在对远方的憧憬中踏上自己的道路。

数字&设计

▸ 数字、设计、教与学

　　数字设计领域是数字技术的出现和发展所引发的艺术与设计领域的变革而产生的新领域，了解和介入这个领域在很大程度上取决于对其所依赖的技术的掌握，在掌握技术的基础上理解其所包含的内在理念。因此，数字设计课程首先要让学生们掌握数字设计的基本技能，其中包括学习数码设备的使用方法和掌握基础的计算机图形、影像软件，进而逐步理解数字设计的观念和流程。学生在完成课题的过程中，能够接触到数字设计从构思到制作的各个环节，从而将技能训练与理论讲授有机地结合起来。我们最终的目的是让学生掌握数字设计的基本方法，拓宽设计思路，增加设计手段和表现方法，培养学生在数字设计方面的审美能力和创造能力。

　　因此，数字设计基础课程致力于培养即将进入城市学院各学部新生的初步的设计与艺术观念、创新意识并对其 进行数字设备及技术的入门训练。

▶ 数字设计：从历史看未来

通过了解事物的历史来完成对它的认知是一种普遍使用而有效的方式。对数字设计的历史进行推演并不是一项简单的工作，因为它跨学科、跨专业的综合性，它的发展与其他领域的发展错综复杂地交织在一起，其发展模式并不是一种线性的单向方式，而是类似于繁衍过程中基因之间的染色体重新排列组合，从而产生新的单体。譬如说，最早应用于军事的计算机图形模拟技术通过改造形成了三维动画软件的雏形；而互联网技术的发展催生了网络艺术和网页设计。

20世纪70年代，第一台商用个人计算机出现。80年代，计算机技术的发展使个人电脑开始普及，在各个设计领域出现了早期的计算机辅助设计。90年代，便携式摄像机让艺术家找到了一种不同于以往的表达方式，录像艺术成为国际性艺术展览的重要组成部分。三维动画技术和软件的出现及计算机辅助设计的逐渐专业化，电子设备的使用，使以计算机应用为基础的新媒体艺术与设计在技术与观念上日趋完善。90年代后期，网络时代的到来为数字艺术与设计媒介提供了最适合的传播方式，基于数字媒体的设计与艺术创作活动迅猛发展，融入社会生活的方方面面。进入21世纪，数字设计与艺术已经是我们生活的重要组成部分。

数字设计与艺术的发展是由科学技术的进步来推动的，是与时俱进的艺术与设计。它兼具复合性与多元性的特征，并借助商业运作及资金投入形成科学技术与艺术设计相互影响和相互促进的循环机制。现今几乎所有的艺术与设计的领域都涉及数字媒体的范畴，然而，数字设计的概念定位仍然不够清晰，技术至上的思想在一定程度上制约了相对完整的数字艺术与设计观念的形成。数字设计成为电脑美术或三维动画技术的代名词，使得社会对数字设计与艺术的理解简单化、片面化。

信息时代的到来使得全面数字化的生活再不是科幻小说的场景，而是为所有运用数字媒

体的设计师和艺术家提供机会的社会发展新趋势。创意产业已经成为欧美和东南亚发达国家新的经济增长点，而在创意产业中占主导地位的数字艺术与设计行业，如网络、电影、电视、动画和互动媒体发展非常迅速，从业人员大幅增加。这些发达国家的数字艺术与设计基础教育开展得比较早，普及性高。随着创意产业在国内的兴起，我们对具有设计观念与掌握一定数字媒体技术的设计师和媒体从业人员的需也求大幅提升。但是，我们现在的职业培训和大专院校的专业教育大多只注重计算机软件技术的训练和传统设计方法的传授，缺乏对新技术、新媒体所带来的新的设计思想变革的理解与研究，忽视了对审美能力及设计理念的培养。因此，高层次的设计主创人员、设计项目的策划者和管理者以及设计专业教师等设计领域的高端人才依然不足。

▶ 课程计划

数字设计基础课程总共四周时间，再加上一周"城市亲历"的前置课程，时间非常紧张，但要解决数字设计的许多基本问题。

第一周：城市亲历：体会与经验

星期一　布置城市亲历任务，组成亲历小组

星期二　分组进行亲历活动

星期三　集体参观

星期四　分组进行亲历活动

星期五　点评，交作业

第二周：素材搜集：体验／采样

星期一　数字设计概述，布置素材作业，引入数字设计，交流城市亲历感受

星期二　数码工具的综合介绍（PC/MAC、数码相机、数码摄像机、MP3、录音笔、手机）

星期三　媒体艺术简介

星期四　Photoshop、数码相机、摄像机的使用

星期五　影像简介

第三周：实验／语言

星期一　动画简介

星期二　Photoshop、数码相机、摄像机的使用

星期三　视听语言

星期四　Photoshop图像处理技术答疑，拍摄练习点评，输入素材

星期五　素材作业集体点评，布置课程大作业："感官城市之00:01:10:01"

第四周：实验／过程

星期一　数字空间

星期二　Premiere

星期三　数字平面

星期四　Premiere与Photoshop的综合使用

星期五　作业方案辅导

第五周：经验／成果

星期一　数字设计作品赏析

星期二　作业制作辅导

星期三　作业辅导

星期四　作业合成、输出

星期五　作业展映及点评

城市亲历: 体会与经验

▸ 城市亲历

　　"城市亲历"作为数字设计课程的第一部分，衔接数字设计课程的前置课程，亲历的结果将作为素材导入接下来的数字设计课程的课题中去。"城市亲历"实际上是中央美术学院下乡写生传统的一种延伸，但结合城市设计学院的城市定位，它所考察的对象不再是僻静的乡村，而是与我们朝夕相处的城市。学生们在经过上两个学期的造型和设计基础的训练后，具备了一定的艺术与设计的思维能力和表达技巧，因而城市亲历课程的目的就不仅仅是让学生以游历的形式了解城市，更是让学生以设计师的眼光和态度来观察城市、体验城市、研究城市，让学生综合传统手段和数码手段来表达自己对城市的感受，提出他们所发现的城市问题。

▶ 北京盒子

北京是我们"城市亲历"的活动地点。

根据基础部课程时间的安排，"城市亲历"恰好被安排在"五一"黄金周之后，同学们"五一"假期游山玩水的余兴正好趁着"城市亲历"继续发散出来，同时也为他们进入接下来的专业课学习进行铺垫。一周的时间虽然短暂，但我们希望能通过学生的亲历和感官感受来搜集关于北京城的第一手素材。我们将亲历的范围限定在北京的四大老城区：东城区、西城区、崇文区、宣武区，因为这些老城区见证了北京的历史变迁，无论是古老的还是现代的，这里面有许多东西值得挖掘。因此，他们所搜集的素材必须要能代表他们对北京城特定区域的了解、认识和感受。例如，如果一个学生所在的班级执行任务的地点是东城区，他所选择的亲历主题就必须能体现东城区的特色。

在信息如此发达的今天，要想了解一个城市也许不需要亲自前往，网络、书籍、报章杂志上关于这个城市的信息已经让你目不暇接。——可不可以说这是一种信息旅行？我们可以把一座城市的细节讲述得惟妙惟肖，却根本没有踏足过那片土地。

花哨的信息可以糊弄外人，却骗不了自己。网上一张老北京炸酱面的照片不能代替你手捧粗瓷碗时所感受到温度、那面条和酱料扑鼻的香味，甚至还有你走进面店时肚子咕咕直叫的饥饿感。麻省理工大学媒体实验室的教授曾说，数字技术的发展抹杀了一些人性，人机互动永远无法代替人与人交往的真实感受。因此，强调亲身体验才是"城市亲历"的意义所在。虽然数字设计课程的性质要求学生在亲历过程中尽可能地运用数码设备进行记录，但我们依然不放弃速写这种手绘记录的方式，而且还希望学生能在速写中传达出某时某刻在现场的个人感受。这两种记录方式的异同，我们将在后面的章节中详细叙述。

亲历的地点定下来以后，我们几个带队的老师一直在商量这一周作业的提交形式，通过

怎样的作业形式才能更好地表现亲历的主旨呢？上交速写本，还是刻有素材的光盘？似乎都不能完整地反映他们亲历活动的情况。在一次讨论的时候，系办公室的老师抱来一个要邮寄给外教的包裹让我确认地址，当我的目光落在邮局包裹箱上的时候，亲历作业的形式就浮现在我眼前了。试想你拆开从远方寄来的包裹时的兴奋和好奇，也许盒子里面带有当地色彩的物品能引发你对那个地方的无限联想。上个世纪六七十年代曾经在西方流行的盒子艺术（Box Art）就是艺术家将自己的作品或感兴趣的东西放在盒子里邮寄给另一个艺术家，由这个艺术家对盒子里的东西进行修改或添加，再传递给下一个。再者，许多人都有用盒子收集喜爱的物品的习惯，譬如小时候的玩具、学习用品、化妆品什么的。

用盒子作为作业整体形式的想法得到了其他老师的赞同，尽管对盒子的尺寸和形式大家有着不同的意见，但是为了视觉效果上的统一，我们最后还是选用了邮局的包裹箱。

北京盒子，收藏了每个学生自己对北京的喜好和感受。盒子里的北京城，是由各式各样的"宝贝"组合成的。而这些丰富的第一手素材将会是数字设计课程第三部分的短片创作很好的基础。

我们以亲历任务书的形式引导学生来完成作业，以下是作业要求：

1．所有作业必须能放置于邮局的5号邮件包装箱（290×170×190mm）内，重量不能超过5千克。超长、超重的作业不予接受。

2．箱内内容必须包括：

● 一本速写本，内有30张以上符合任务内容的速写或其他形式的平面绘制作品。

● 一本相册，内有30张以上符合任务内容的照片。

● 一张CD/DVD，内有10种以上符合任务内容的声音，声音格式为MP3，每段声音长度不

得超过一分钟。有条件的同学还可以提交10段以内符合任务内容的影像，影像格式为MPEG4、mov、avi或数码相机、手机默认格式，每段影像长度不得超过1分钟。

● 其他形式的作品或收集的符合任务内容的物品，尺寸和重量必须符合第一条要求，数量在10种以内。不得提交液体及易燃、易爆、易腐烂、具腐蚀性

的物品，违者必究。

● 一份亲历报告，总字数不少于1000字，按照报告形式（见附件）填写。须提交报告的电子版，存入提交的CD/DVD内。

3．在箱子外面必须写明班级和姓名，并以盖戳、粘贴票据等方式证明你至少有五天时间在指定区域内进行亲历活动。

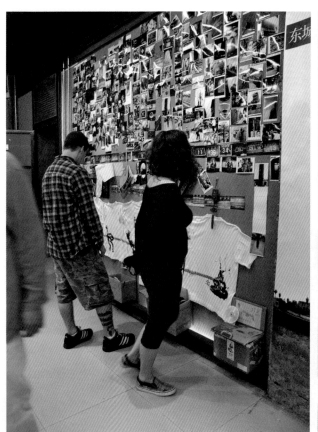

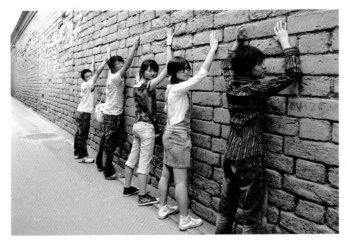

▶ 运用你的一切感官

作为艺术家和设计师，我们身上的器官与肢体是发现灵感的探测器，也是可以帮助我们进行创作的工具。"工欲善其事，必先利其器"，通过游历，捕捉、观察、触摸生活的细节，训练我们的感官，让它们更加敏锐，更加细致，我们才能得到珍贵的第一手素材。

数字设计和艺术作品很容易让人联想到高科技产品冷冰冰的感觉，又或者是不停地复制粘贴，泛滥而毫无生趣的经Photoshop处理过的图片。在数字化的世界里，严谨的科学数据变得比人自身的感受更为重要，这成了数字化初级阶段——计算机广泛普及时期的一种趋势。就好像书籍排版时电脑可以自动进行百分之百精确的对齐和等比例缩放，这在手工操作时是想都不敢想的。我们开始对数码功能产生强烈的依赖感，面对电脑，我们不敢说一根线是垂直还是倾斜，一种颜色是橘红还是橙黄，因为我们相信电脑检测的数值永远会比我们眼睛的判断更为准确。我们看电脑，听MP3，触摸由芯片控制的按钮，食用由自动化流水线生产出来的食品。当我们的感官被数码产品过多地控制的时候，其主导地位正在逐渐丧失，我们对自然界的一切变得漠不关心。对于艺术设计来说，生活感受的冷淡必然会导致没有感染力的作品和没有舒适度的产品。如果数字化之后的艺术与设计给人们带来的是这样的结果，不能不说这是数字设计的悲哀。

因此，数字设计课程除了让学生们掌握以计算机为主的数码产品的操作方法之外，更有意识地强调人的意识和感受对使用数码工具的引导作用，把"城市亲历"这个环节置于学习数字技术之前正是出于这样一种考虑。

"城市亲历"，我们强调的是其中的"亲"字，亲身体验生活永远是一切艺术创造活动捕获灵感的不二法宝。

▶ 触觉

怎样用触摸来感觉一座城市？这座被触摸的城市和我们看到的有什么不一样？粗糙、光滑、细腻、温暖、冰冷，我们如何将这些触感转换成为视觉？这些问题需要学生们在亲历的过程中一一解决。

下面的这组照片展示了一个触摸的过程，在用手触到剥落的红漆、被风沙侵蚀的城墙、坚硬的铜炉壁的时候，当你把手指放到石雕怪兽嘴里的时候，你感受到的不是当下，而是漫长岁月给北京城留下的质感。作为视觉艺术和设计工作者，我们的视觉敏感度比较高，我们又往往过于依赖它，这种依赖阻碍了我们对其他感官的感受。而触觉有视觉所不能带给我们的亲密感，如果能开发这种感觉，便能弥补我们视觉的不足，从而产生新鲜的创作角度。

在北京有一个由盲人组织的小的摄影社团，其中有的成员有的看得到模模糊糊的影子，有的完全看不到，他们通过触觉和听觉来感受物体和环境，然后用数码相机记录下来。他们所拍摄的照片，的确给我们带来了不一样的视觉体验，极致的细节、特写、怪异的拍摄角度，甚至是相机离物体太近导致对焦不准而产生的模糊和眩光，都是如此奇特和美丽。

在"城市亲历"中我们向学生强调必须要亲身体会，就是希望他们能找到与以往看东西不同的角度。但就他们的作业来看，他们更多地展示了触摸的动作，对质感表现得不够，可能是我们无法在短期内摆脱正常观察的制约吧。

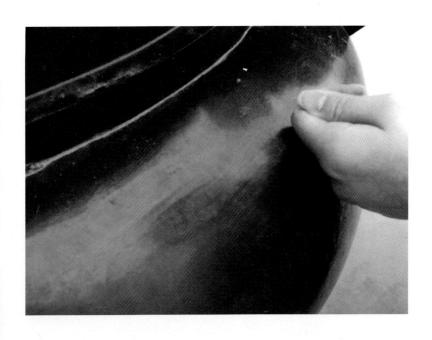

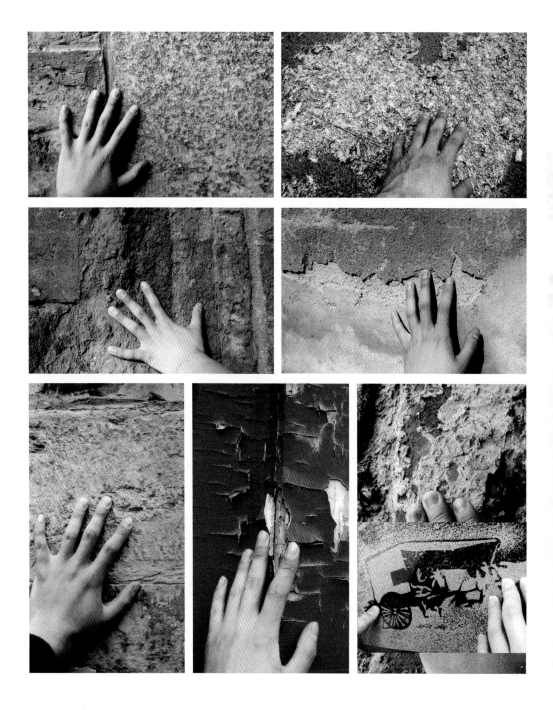

▶ 味觉

城市亲历对学生们来说最过瘾的莫过于"吃"了。由于每天学生们是分小组来进行游历的，老师们人手有限，不可能紧跟每个小组，只好通过电话和短信进行遥控。学生们反馈回来最多的信息不是吃了什么、什么最好吃，就是正在去什么小吃店或餐馆的路上。看看下面这张关于清真饭馆的地图，你们就不难想象同学们对"吃"的研究多有兴趣了。

卡尔维诺在《看不见的城市》里对视觉和触觉有很多微妙的细节性的描述，譬如说"水母形的吊灯下，披着银色鳞装的舞女在灯影下游弋"，"朦胧的光线就像吸满奶汁的海绵在谷地里涨起"，等等。但是如果你没有亲口尝过，你是很难去形容一种食物的味道的。连卡尔维诺这样的大师都无法凭空描述一座想象中的城市里的味道，可是看同学们拍的食物照片却是色香味俱全呵，由此佐证亲身感受之于创作的必要性。

有时候在味觉上得到的满足也能体现在视觉上，无论是红红的辣椒酱还是雪白的大馒头，都能吸引你的注意，调动你的感官。

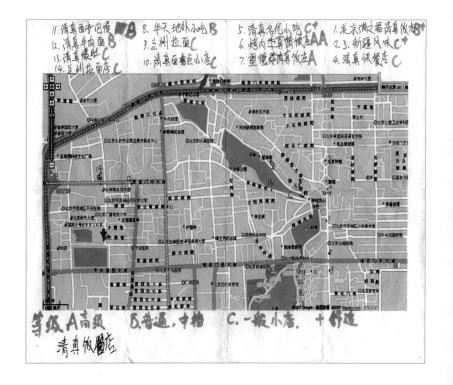

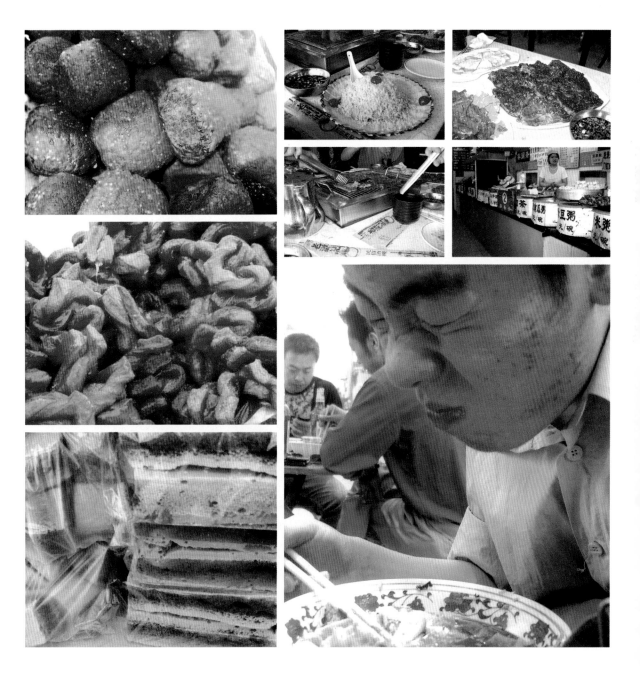

▶ 视觉

作为搞视觉艺术和设计的人，对自己观察能力的训练是必不可少的，"眼光独到"就是这种训练的目的。如何训练学生的观察能力也是城市亲历要解决的问题之一。普通人看电影是为了休闲娱乐，学电影的学生把看电影叫"拉片子"，就是观摩学习的意思。城市亲历也是一样，它不是随便地在城市里闲逛，它是有目的地去看，去发现，去观察。说到"看"，我们首先要问问自己，要看什么，怎么看。这就首先要设定一个目标，比如你是要看北京城的沧桑变化，还是要看街头巷尾的市井民情。而且我们不仅要看，还要想怎样把我们看到的记录下来。

每个同学都在城市亲历中看到不一样的东西。比如说下面大图中两个工人趴在脚手架上聊天，他们面对的是一幅巨大的喷绘实景画，画中的城楼和四合院在现实生活中可能已不复存在了。这样一张照片把拆迁的社会问题巧妙地摆在了我们面前。若干年以后，古老的北京城会不会都只是喷绘画里的虚拟场景了？

什么样的人就能看到什么样的生活。有一个动画专业的学生在城市亲历中拍了上千张的人物照片，有特写，有场景，以下就有不少他拍的照片。他告诉我，由于是学动画的缘故，他对人特别感兴趣，不同人的生活状态、姿态表情、行为举止，他都记录在案。的确，虽然搞动画是很需要想象力的创作活动，但也绝不是凭空捏造。只有仔细地观察生活，才能在生活中找到宝藏。

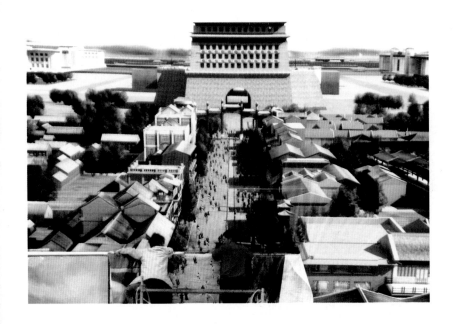

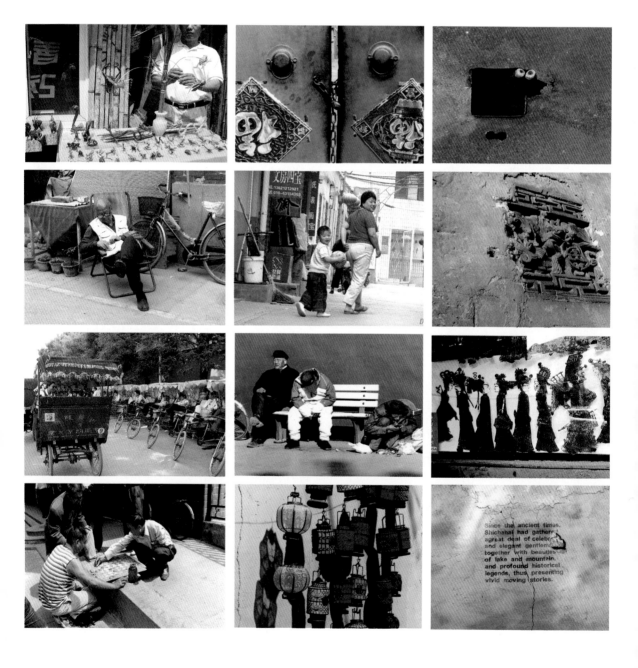

　　简单地看看，拍张照片，也不是什么难事。但我们城市亲历课程要求的是有细节、有想法的看。照片所反映的不应该只是你看到的东西，最好还有你想到的东西。这里所挑选的照片，有处理成黑白效果的，有处理成老照片变色效果的，还有在构图上采取特殊角度的。从学生们的这些处理手法来看，他们不仅把看到的记录下来，而且还想通过北京城的这些细节表达对老北京的追忆、对胡同文化的探索等。"看"在这里比参观游览更进了一步，看到了事物背后的东西，所谓看见"看不见的城市"也就是这个意思。

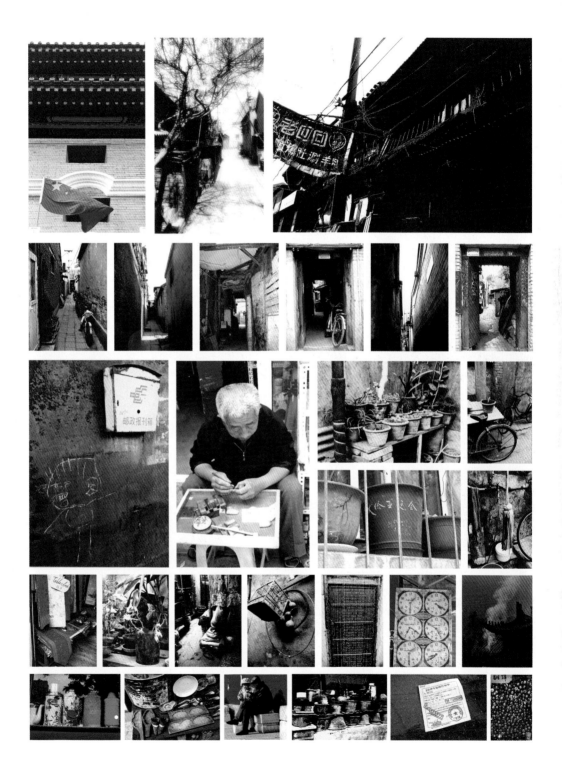

▶ 听觉

声音是很难用视觉形象来表现的，但可以通过
形象来想象。公园里唱歌、拉琴、敲鼓的大爷大妈们
专注的神情让我们可以想象出他们是如何陶醉在美妙
的音乐里的。

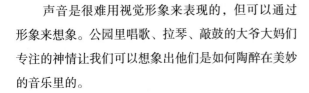

▸ 记录方式：传统和数字

　　下乡写生课程始终是美院教学的特色。写生课程就需要考虑到各个专业学习的不同要求。根据学院的定位，我们把亲历的地点从"乡村"改成了"城市"，把亲历的目的从"写生"变成了"考察"。相对于写生对景物外观的描绘和对生活场景的记录，考察更注重将所见所闻的日常生活表象和通过交流、阅读和体验所得到的人文历史背景知识综合起来，形成自己对所考察地域的立体认识。这种认识帮助学生从纯粹的审美活动转变为对所体验的生活的观察和思考。只有发现并亲身体验过城市中存在的问题，在成为城市的建设者和改造者之后，他们才可能真正地去解决这些问题。

　　数字设计课程的性质要求学生更多地使用数码手段来进行记录，但这并不意味着放弃速写等一些手绘的记录方式。我们更想让学生通过对比传统记录方式和数码记录方式所得到的素材，从而了解两种方式在操作方法和表达效果上的异同。现在数码相机、MP3已经非常普及，绝大部分的学生拥有一到两件数码设备，甚至是比较专业的单反数码相机和DV（数码摄像机）。他们人手一部的手机也大多具有拍摄和录音的功能，即使效果不是很好。先前老师们担心的设备不足问题似乎根本就不存在，而且我们在辅导的过程中发现，学生们反而更依赖于数码设备，而不是我们所想的手头工夫——速写。从交来的作业看，学生们对作业中录制声音和拍摄影像的项目非常感兴趣，纷纷尝试用各种方法来记录现场的所见所闻。

　　虽然时至今日数码相机已经十分普及，但是对于美院一年级的学生来说，手头功夫的训练仍然必不可少。相对照片而言，速写更能训练一个人的观察能力和表现能力，因为速写对现实事物的记录是有选择性的，是现实生活的概括和总结。拍照可以在瞬间完成，但再快的速写也需要一段时间，在这段时间里，景物和人物都可能发生变化，这就需要创作者在很短的时间内观察事物的细节，把握事物的特点，再把它画下来。从同学们的速写中不难看出，大家都有一定的写实绘画功底，这对他们今后使用数码媒体进行创作将大有帮助。

　　速写和数码照片的对比，说明速写在生动性、创造性和细节的表现力上都有数码照片所不能取代的优势，而数码照片能更快、更多地帮助我们搜集素材。

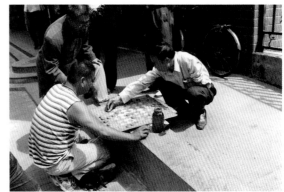

　　无论是速写还是数码照片，都需要创作者用心观察生活，比较其中的异同，选择最适合的表达方式。

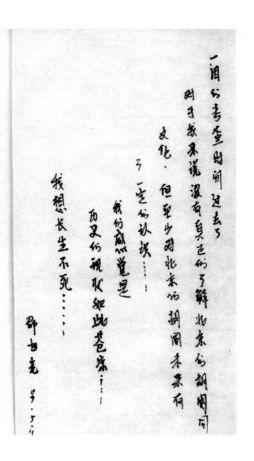

　　邵旭光同学的城市亲历报告是传统记录方式和数码记录方式的混合体。它既反映了这位同学考察北京胡同得到的第一手素材，又表达了他对北京胡同的个人感受。在欧美国家的艺术院校里有随身携带速写本的传统，不论学生、老师，几乎人手一本。这样的"速写本"不仅仅是用来画速写的，它更像一种记录日常生活所见所闻的方式，或者已经变成了艺术家或设计师生活的一部分。邵同学做的这本小书将中国传统的册页作为记录的载体，通过绘画、拼贴和数码合成等手法来完成记录，很有点"速写本"的意味。如果他能够把这种记录继续下去，生活将是他艺术创作的不尽源泉。

当我第一天去
参观时真的
让我很失望
一切都是
那么的不真实
传统不像传统
现代不像现代
我能梦想
破碎了……

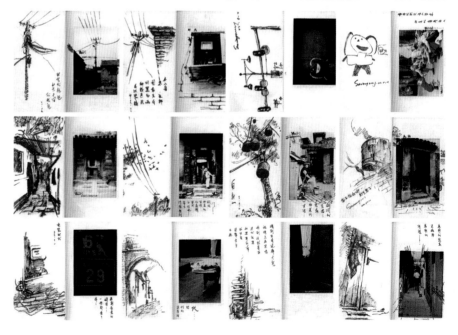

　　随着数码摄像机（DV）的普及，DV已经不是新鲜词了，在20世纪90年代末到21世纪初，DV俨然已经成为民间影像的代名词。拿一台DV就能自己拍电影，过演戏瘾，这种想法让拍DV着实火了一阵子。因此，一些同学在城市亲历的过程中也尝试着用动态影像记录北京的城市生活。

素材搜集: 采样与选择

- ▪ 采样与选择

- ▪ 限定／非限定

- ▪ 一张、一堆和一组

- ▪ 连续的静帧和运动画面

- ▪ 表面含义和超越表面含义

▸ 采样与选择

　　从城市亲历的体验中获得观察和记录的经验以后，基础部的学生们进入了为期四周的数字设计基础课程的学习。城市亲历的成果为数字设计提供了第一手的素材，如何将这些素材通过数码手段变成数字设计的作品是这四周的课题。

　　数字设计的课程很容易被上成电脑软件课，有时候学生会不会用软件成了课上得好不好的标准。但我们并不是这样认为的。学好软件是必要的，但软件只是手段和技法，我们还需要教给学生数字理念和设计方法。因此，我们在设计课程的时候考虑得更多的是如何让学生领会数字设计的独特性和前瞻性，同时增加了数码相机和摄像机的拍摄等数码应用课程，让整个课程更加全面和丰富。

　　依托中央美术学院在艺术设计领域的影响力，我们有幸邀请到校内外的一批优秀教师和第一线的设计艺术创作者来参与数字设计的教学。这些老师的专业背景几乎涵盖了数码技术介入艺术设计领域的方方面面，包括媒体艺术与设计、平面设计、建筑设计、动画、电影等。这样的师资队伍无疑为基础部第一次开设数字艺术课程提供了最好的基础和保障。

　　数字设计从什么开始教起？经过老师们的商量，我们首先教学生如何采集和整理素材。采样，sampling，是数字技术领域常用的术语，是指通过抽取的方式从大量的信息中采集一部分信息以代表整体信息。赫兹（Hz）是数码音视频中常用的采样率的单位，譬如说48000Hz是数字电视、DVD、电影和专业音频所用的数字声音的采样率。我们在数字设计课上借用"采样"这样一个数码技术的术语，就是为了从一开始就让学生直入数字艺术设计的核心创作过程中的前期部分——搜集素材。除了从城市亲历得到的素材之外，我们还给学生们设定了一些关键词，让他们有目的地搜集素材。在搜集素材完成后，我们指导学生怎样从搜集的素材中挑选出最能代表关键词的素材，再让他们想办法对素材进行处理和分析，最后以自己原创的方式展

现出来。

以下是前两周课程布置的素材作业：

1.完成10组连续拍摄的数码照片要求，表现一个特定的主题（主题由抽签决定），每组照片的数量为25张以上。

照片尺寸为：720 pixels × 576 pixels，300pixels/inch，RGB colour

2.完成5段数码影像，要求表现同一种特定的内容，每段影像不超过1分钟。

影像规格为：DV PAL 48kHz，720 pixels × 576 pixels，25fps

主题关键词

色彩：红色、黄色、蓝色、绿色、紫色、黑色、白色、透明色

形状：方形、圆形、三角形、多边形、点状、线状、网状、有机形状

材质：柔软的材质、坚硬的材质、光滑的材质、粗糙的材质，金属、织物、塑料、木质

身体：脸部、眼睛、手、脚、嘴、皮肤、头发、关节

■ ▶ 限定／非限定

　　搜集素材对每个艺术设计创作者来说都不陌生，它是一个日积月累的过程。如何搜集和整理素材是有方法的。我们通过素材作业让学生们去找自己的方法。根据数码技术采样的特性，我们首先强调素材的数量，在量的基础上追求质量。现如今的数码设计，比如说网站、三维动画和广告等充斥着许许多多惊人重复的图片和视频，盗用和山寨，让很多人觉得数码设计是廉价的粗制滥造的东西。而我们设置的数字设计课程希望能从一开始就改变学生的旧有观念，数字设计不等于拷贝粘贴。

　　我们一共设定了32个关键词作为作业的主题，每个学生抽取一个。一个教学班的学生大约为30人，这就是说，每个班不可能有两个学生做同样的一个主题，基本上不可能出现互相抄作业的情况，保证每个学生都必须自己思考，自己动手。对于图片和视频，我们还有质量标准，不准使用从网络上直接下载的图片。虽然关键词都不难理解，有相同属性的物品也很多，但真要做得不重复、有新意也不是容易的事情。素材作业布置下去之后，学生们对关键词的理解各不相同。虽然说素材作业的关键词对采集对象有一定的限定作用，但对关键词的理解可以是多元的，允许有想象的空间。在搜集的过程中，学生们逐渐发现，如果仅仅按照字面意思去理解关键词，搜集的东西都大同小异，没有什么新鲜感，只有拓宽思路才能找到不同的切入点。就拿"红色"这个关键词举个例子。"红色"最直接的含义是红颜色，所以学生拍摄和绘制带红色的物体居多，但有的学生会联想到"红色"的社会学、心理学等其他含义，比如说"红色"有警戒的意思，如下图的火警按钮。

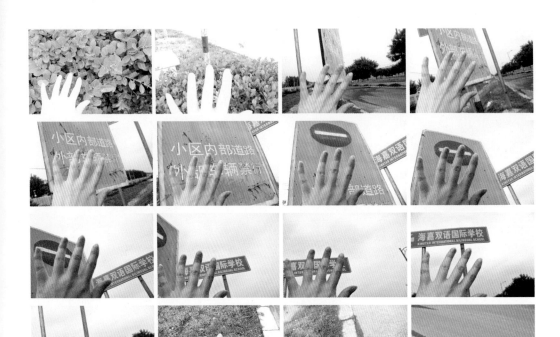

　　唱智萍同学（上图）和王勍同学（右页图）都选用了手作为一组照片的主要元素。唱智萍要表达的关键词是"手"，而王勍要表达的关键词是"红色"。在唱智萍的照片里，手起了一种引导的作用，镜头的变化如同我们的视角随着手的位置移动。她要表达的不是手的物理性质，比如说形状和轮廓，而是手作为"指示"物的社会学属性，就好像我们用手去给别人指路，"手"包含着指点迷津的含义。王勍用手按在消防栓的磨砂玻璃门上的红色文字旁，黑色的掌印轮廓和红色的字再加上磨砂玻璃的效果给人带来视觉上的神秘和紧张感。他在整组照片里希望能通过手影姿势烘托"红色"暗含的警戒的意思。

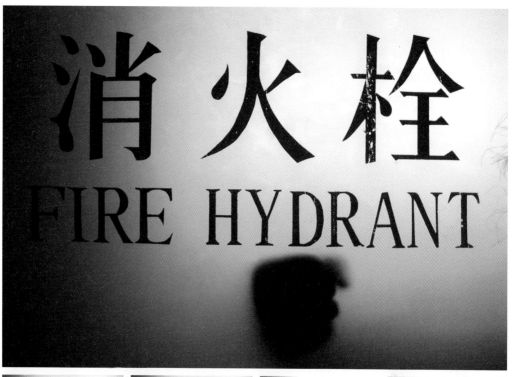

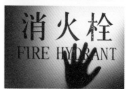

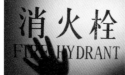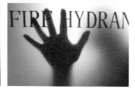

▶ 一张、一堆和一组

　　从照相机到电脑，只有在数码技术给我们提供便利的条件下，我们的素材作业才有实施的可能性。试想这大量的照片都以传统胶片的方式拍摄，成本会十分高昂，存储和使用都很不方便，是学生作业根本无法完成的容量。可是，面对如此之多的素材，新的问题出现了，那就是我们该如何选择。所以我们设定素材作业所搜集的照片必须以组的方式来呈现。

　　可以通过选择和归纳两个步骤将搜集的大量照片集结成组。有些同学在拿到作业的关键词后没有计划地拍摄了大量的素材，拿来进行作业辅导的时候，我们看到的是一张一张单独的照片，彼此之间没有什么联系，放在一起无法从中提取有用的信息。这时，学生们才意识到拍摄照片只是完成了作业的一小部分工作，还有大量工作是如何使照片之间产生关联、形成组合，为我们展现有用的信息。于是我们把学生们集中起来，教给他们设计中归纳分析的方法。

　　以刘星同学几组关于"嘴"的照片为例来看看我们应该如何将素材进行整理归纳。刘星同学的素材一部分是自己拍摄的，一部分是从网络和杂志上得到的现成品。首先，她把这些素材混合在一起，设定了一个分类的方法，即按照"什么东西的嘴"的标准来分类。我们在这里展示了她的四组照片，分别是杂志上明星的嘴、毛绒玩具的嘴、塑胶娃娃的嘴和芭比娃娃的嘴。由于她的分类标准比较明确，每一组照片都非常有意思，可以让我们分辨出这一标准的嘴的共同之处。比如说杂志拍摄明星照时希望他们露出一排八颗牙齿的灿烂笑容；又如后图所示，毛绒玩具基本上是用线缝制的向上弯曲的线来表示开心微笑的嘴。

　　当许多同类项并列在一起时，明确的信息会自然而然地传达给观众，这本身就是一种同类强化的艺术表现形式。

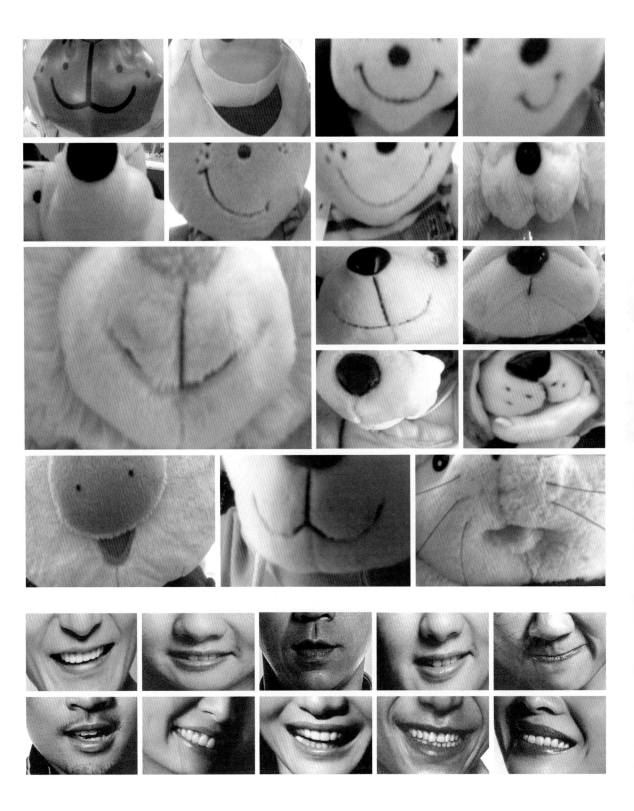

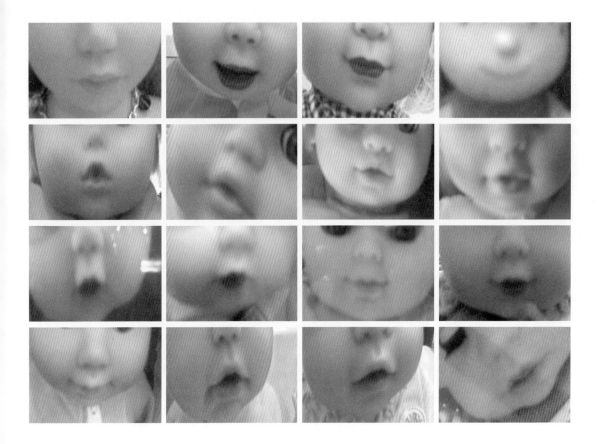

　　用数码照片的方式进行资料的搜集和整理是现今任何一个门类的设计师都必须掌握的设计技巧之一，而我们的数字设计课程正是要有意识地训练学生习惯性地使用这种方法。无论是产品设计还是平面设计，通过整理资料发现其中的异同有助于我们自己进行新的设计，因为大众或某一类受众群体有趋同的审美倾向和欣赏口味，找到大众品味的共同点可以让新设计更有针对性。就拿刘星搜集的塑胶娃娃的嘴和芭比娃娃的嘴进行对比，不难看出：塑胶娃娃的嘴小巧向上翘起， 而芭比娃娃的嘴则更丰润性感。这是设计师根据产品的不同销售对象而进行的针对性设计。

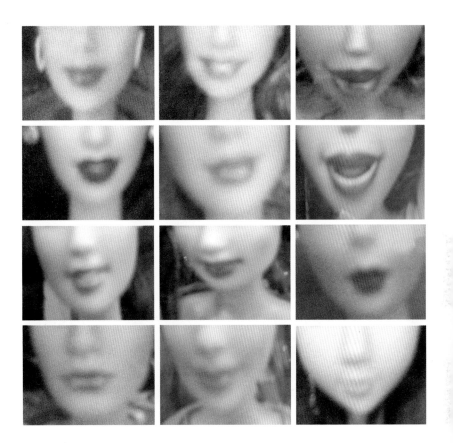

连续的静帧和运动画面

　　设定素材作业的目的一方面是让学生掌握对设计素材的归纳方法，另一方面是教给他们最基本的动画和电影的制作方法。其实，电影和动画都是根据视觉暂留的原理由序列的画面连接起来形成的动态的视觉艺术。我们对一只飞翔的小鸟进行连续拍摄，把照片按前后顺序排列起来，就连成了一段影片。拍摄连续的静帧照片再连接起来形成动态影像的方法在电影诞生之前已经产生，作为一种成熟的艺术创作方法，它在时间和运动的视觉表现上给予了艺术家极大的创作空间。通过对物体位置、大小、形状以及镜头的角度、远近和虚实的操控，可以展现多种多样的视觉效果；如果改变照片序列的排列方式，则可以形成不同的时间或物体运动的感受。

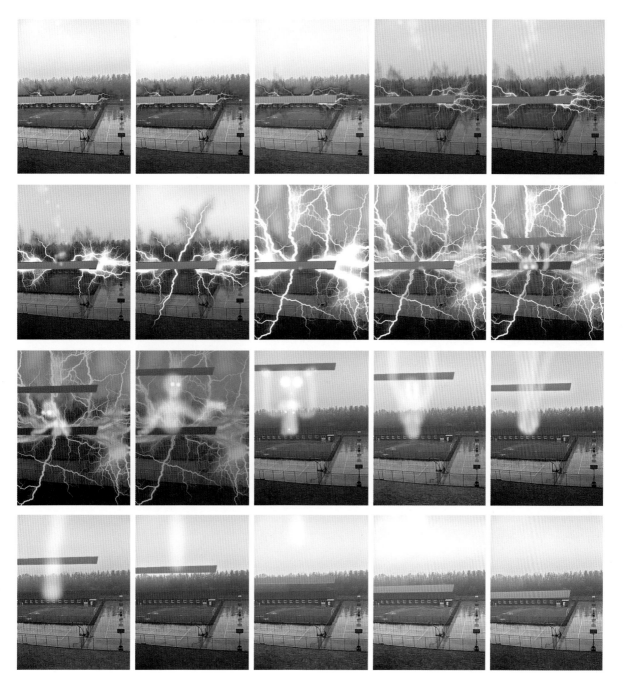

　　姚继侃同学的系列照片"透明色"（上图）想象了外星人进入美院陶瓷工作室的场景，十分生动有趣。在实地拍摄的数码照片上用图像软件制造闪电的效果和外星人的形象，整组照片的视觉效果连贯，外星人的动作也比较顺畅。连接起来可以变成一个循环播放的小动画。

与姚继侃同学经过后期处理的照片序列不同，周曼妤同学通过连续的照片（上图）记录了在墙角的光影变化，表现时间的流逝。随着时间推移，太阳照在墙角的光斑，在位置、形状和内容上均产生了变化，她如果用影像记录需要很长的时间，但用照片定时拍摄的方法就诗意地将漫长的时间浓缩成了瞬间，体现了时间的表现性和张力。

徐照同学用四种不同的物体和方式阐释了他对关键词"三角形"的理解。每一组序列的照片都可以成为一个简洁明快的小停格动画片。Stop Motion，停格动画，是动画技法中的一个大门类。它正是通过逐帧拍摄的方式来记录物体的动态变化，以形成连续的影像。徐照同学的"三角形"是在变化中形成的，只有当整个序列照片被呈现出来，"三角形"才能成立。他清楚地理解了从静帧图片到动态画面的本质转换，即画面是如何动起来的。更重要的是，他在每一组照片中建立了时间和空间的相互转换，本页的一组照片是通过分割成三块正方形的纸板的围合过程形成三角形的中空空间。作为一年级的学生，徐照能深入地表达创作观念并运用创造性的方法来完成，实属不易了。

▶ 表面含义和超越表面含义

关键词在素材作业里起到一个线索的作用，引导学生去观察、发现和归纳。因此，关键词的字面意思并不是最重要的，我们希望学生能把文字的含义引申开来，在视觉上发掘文字所不能表述的内含。显然，超越表面含义并不是大多数学生能做到的，但提出这样一个更高的目标是为了激发他们对未知可能性的不断探索，并把这种热情延续到今后的学习和创作中去。

　　徐洲同学的这组图片是他素材作业中视频部分的截帧。短片里重复出现了一些边缘模糊的圆圈状元素，再加上朦胧虚幻的效果和色彩，神秘悬疑，让人希望能一探究竟。素材经过徐洲的渲染和改变后，产生了由表及里的化合作用。

　　周曼妤的一组洋葱皮微观照片（上图）显现了具有诗意的物体结构和光影色彩。她的视觉语言已经超越了关键词"网状"所能提示的含义，寓意着无数的未知潜能。

短片创作: 文本与现实

▸ 文本与现实

在两周的素材作业完成后，按照原计划，数字设计课程将进入最后两周的短片创作阶段。这时，负责技术课程的老师提出软件课太少；而学院二年级的一些老师也希望基础部能把软件教学的工作在一年级完成，以便学生在二年级更快地进入专业学习；还有部分学生提出他们不是学动画和影像专业的，所以不想做视频；等等。面对方方面面的意见和质疑，我们的教师团队也展开了激烈的讨论。但如果不能坚持我们的教学初衷，这个数字设计课程很可能真的变成软件课了。

试想这个首次开设的带有实验性质的课程是一个先行者，他在雾霭迷茫的黑夜中前行，除了要面对未知的危险和曲折之外，还要战胜自己的胆怯和恐惧，其艰难可想而知。值得庆幸的是，我们团队中的教师都年轻，对自己的专业有抱负，有探索精神，不怕困难。在经过一番协商和沟通后，我们内部统一了意见，决定要坚持我们原定的教学计划，上短片创作课。而我们的执著和热忱得到了基础部领导和学院领导的大力支持，课程得以继续进行下去。当然，我们也采纳了一些老师和学生的建议，对课程进行了局部调整。

实际上，对数字设计课程的争论引发了我们对艺术设计基础课程进行更深入的探讨和研究。比如说怎样教技术，基础课程应该怎样设定和划分，是启发学生的创造性还是训练学生的手头功夫，等等，归根结底是怎样教的问题。虽然我们清楚一门创新的课程不能解决所有的教学问题，但尝试是必须的。

短片创作是一门可塑性很强的课程，它既可以偏重教授创作理念和方法，也可以偏重指导学生进行创作实践。面对一年级的学生，我们采取动手实践的方式，让他们在实际操作中掌握数码软件，学习数字化创作的方法。为了与前面的二维设计和三维设计课程统一教学思路，结合城市设计学院研究"城市"问题的教育主张，数字设计课也选用了卡尔维诺的名著《看不见的城市》作为短片创作的文本。通过城市亲历和素材作业，学生们已经从现实生活中搜集了不少的素材，如何将卡尔维诺的文本和现实素材结合起来，互为阐释，互为解读，是短片创作课要解决的问题。

▸ 00：01：10：01

　　00:01:10:01这一连串的数字代表着1分10秒零1帧，它既是一个时间概念，也是一个数码概念。既然是要做一个视频作品，它就一定和时间相关，但它如何与数码相关呢？在使用胶片拍摄的电影中，1秒钟被分为24格画面；而数码视频中的1秒相当于25帧或30帧画面，而且这25帧的画面根据分辨率的不同等于不同的电脑数据容量。比如说这1分10秒零1帧按25帧每秒算等于1751帧，按每帧100kb算就等于175100kb的电脑数据容量。

　　为了让学生初步掌握在创作中处理时间的方法并且尝试制作视频，1分钟短片创作在许多艺术设计院校都是作为专业基础课程来上的。1分钟虽然短，但从构思到制作所需要考虑的方方面面并不比5分钟、10分钟甚至1个小时以上的长片少。让学生完成一个1分钟的小片子，等于将动画制作、视频拍摄和剪辑等技术内容也一并进行训练和实践了。

▶ 城市，在现实和虚构的边界上

马可·波罗的游记是西方许多文学作品的源泉，对东方、对异域、对未知城市的描述与想象给后人提供了各种各样的空间和可能性，关于陆地，关于海洋，关于城市。而卡尔维诺将他从马可·波罗那儿得来的灵感继续扩大发展，在他的文本里将目光凝聚在"城市"上，对现实的、虚构的、整体的、碎片式的、双关的、多意的城市展开了探寻和讨论。而我们从卡尔维诺的《看不见的城市》里又"看见"了什么？与马可·波罗和卡尔维诺不同的是：我们的描述不是文字，而是视觉化的。

法国诗人保罗·瓦雷里认为："原文的真正含义并不存在。"这样的评论把文学作品看成是一种可以不断滋养、不断产生新的含义的母体。因此，我们完全不必担心卡尔维诺的文本会限制学生们的创造力，相反，我们认为他的文字带来了不同的视角，极大地拓展了我们对城市的想象。当卡尔维诺的城市意象与我们在现实中体验到的城市发生碰撞时，我们或许可以真正地去理解城市。

然而对短片创作而言，更为重要的是视觉化的问题。与文学作品不同，视觉艺术作品，即使是最抽象的绘画都必然会有形象出现。形象虽不一定是具象之物，但它一旦出现，对它的解读就具体化了。即使是抽象如克莱因平涂的蓝色色块，也明示了蓝色的色彩属性，比文字"明艳的蓝紫色"要具体得多了。视觉形象与文字相比是感官的、体验性的。可是，当我们用一些视觉形象来代表城市这个众多事物的整体的时候，困难就出现了。到底是一幢楼还是一条路、一群人还是一座花园更能帮助我们来描绘一座城市？我们要描述城市的什么，是真实可感的事物还是莫名其妙的情怀？

可以看出，学生在创作的构思阶段最主要的困惑是要表现什么，怎样表现。即使是一幢楼也可以有一千种以上的表现方式，的确，大家的表现方式也不尽相同。以下我们将用一些学

生的作品来分析对城市的各种视觉塑造。

　　城市是既具象又抽象的。卡尔维诺用文字对城市进行了细致的描述，但这些描述又似乎有意避免确切的含义，在不经意之中混淆想象和现实。这样，当我们从书中提取关键词来作为视觉造型的时候，既可以采用真实素材，也可以凭自己头脑中的想象来创造新的形象。

　　这里的四幅图像是从不同学生作业中选取的截帧。它们分别描述了一座城市，有的从卡尔维诺的文字中直接提取形象，比如由狭小木板网状相连的城市，有的是三维虚拟的壁龛、凹陷和沟槽式建筑，有的寻找真实城市和卡尔维诺的城市的结合点，有的模拟文本里城市的结构做成模型。无论通过什么手段来视觉化文本，都不可能完全阐释文字的含义。当然，我们也不希望学生完全遵照文本的字面含义来塑造视觉形象。他们可以将文字进行视觉类比，根据文本提供的线索发展并完善它的视觉形象。

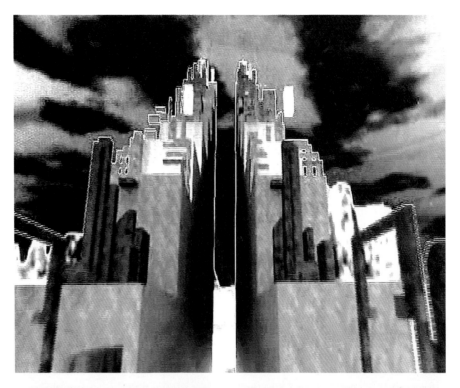

凄凉的城市 　陶剑雄

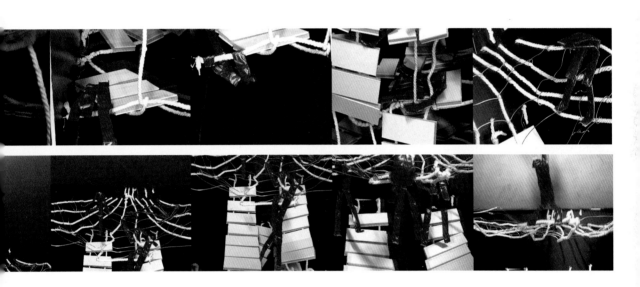

点 评

假如你愿意相信我，那很好。现在我要告诉你，奥克塔薇亚——蛛网之城，是怎样建造的，两座陡峭的高山之间的悬崖：城市就在半空，有绳索、铁链和吊桥系住两边的山坡。你在小块的木板上走动，战战兢兢惟恐脚步落空，你也可以抓紧绳索。脚底是万丈悬崖的空荡：只有几片云飘过，再往下望才是渊底。

——《看不见的城市·轻盈的城市之五》

陶剑雄所构筑的奥克塔薇亚是用绳子和白色块片组成的，用折纸方式做成的小人攀爬、翻越、穿梭于这网状结构之中，有着轻盈的身段和娴熟的技巧。搭建的场景简洁明快，红、白、黑的色调使这座城市的构造显得单纯质朴。作为一个停格动画片，陶剑雄很关注人物的动作以及动作的节奏，轻快的动作非常流畅，再加上镜头的推移拉伸，突显了影片的空间感。这段小短片的难得之处就在于，他通过纸人的动作和镜头的运动恰到好处地表现了城市的轻盈。

进行时　　李恒　陈天资

点 评

除了木板围墙、帆布屏障、足台、铁架、绳索吊着或者锯木架承着的木板、梯子和高架桥之外，到莎克拉来的旅客只能看见城的小部分。如果你问："莎克拉的建筑工程为什么总不能完成呢？"市民就会一边继续抬起一袋袋的材料、垂下水平锤、上下挥动长刷子，一边回答说："这么着，朽败就不可能开始。"如果你追问他们是不是害怕一旦拆掉足台，城就会完全倒塌，他们会赶紧低声说："不仅仅是城哩。"

假使有人不满意这些答案而窥望围墙的裂缝，就会看见起重机吊着其他起重机、足台围着其他足台、梁柱架起其他梁柱。

——《看不见的城市·城市与天空之三》

《进行时》其实并没有把卡尔维诺《看不见的城市》中的某个城市作为原型来描述，不过做了些参考罢了。李恒和陈天资把在城市亲历中拍摄的素材经过剪辑和合成做成了这个短片。除了在现实生活中采集的素材，他们还在短片中加入了一些意象的元素，譬如说墨汁滴入水中弥漫的场景，如水中倒影般的特效，等等。这些意象是对现实生活的加工，他们没有把自己限制在对现实抑或文本的描摹里，而是叙述自己对城市的印象，捕捉城市的灵魂所在。并且他们还用急促沉闷的鼓点表现人们对建设城市的焦虑感。

城市永远是在建设中的，对于城市而言，没有过去时和将来时，只是一种连接过去和将来的进行状态。不仅现实中的北京城是如此，卡尔维诺笔下的莎克拉也是如此。现实是虚构的实体，虚构是现实的意志，而《进行时》正好落在现实与虚构的交界处。

看见"看不见的城市" 盘斌

点 评

然而这城市有一种特别的品质，如果有人在九月的一个黄昏抵达这里，当白昼短了，当所有的水果店子门前同时亮起多色彩的灯，当什么地方的露台传来女子叫出一声"啊！"他就会羡慕而且妒忌别人：他们相信以前曾经度过一个完全相同的夜晚，而且觉得那时候是快乐的。

——《看不见的城市·城市与记忆之一》

盘斌向我们描述的这座城市是现实的，且又是夜晚的，夜晚让每一座现实的城市变得没那么清楚了。这个短片采取了一个移动的视角，像骑在自行车上带领观者去探寻城市的角角落落，运动镜头增加了影片的流动感。一些色彩的特效被应用在短片里，作者的用意是要体现夜晚的氛围变化，但特效的使用显得比较生硬和粗糙。

看不见的佐贝德

赵人杰 许剑茹 李楠 张竟元 俞婉珏

他们为一个梦而聚集

还是欲望留住了他们

可是究竟谁阻拦了谁

留下吧
留下吧
留下吧
留下吧
留下吧

点 评

这就是佐贝德城，他们住下来，等待梦境再现。在他们之中，谁都没有再遇到那个女子。城的街道就是他们每日工作的地方，跟梦里的追逐已经拉不上关系。说实话，梦早就给忘掉了。

——《看不见的城市·城市与欲望之五》

卡尔维诺的佐贝德城是根据梦境建造起来的，而学生们先根据佐贝德城搭建了模型，然后模型引发了一个源于佐贝德城梦境的故事。这个短片的叙事是片段性的、意识流的。场景由现实场景、戏剧场景和模型场景构成；通过画面的分割、重复，文字字幕的隐现来带出叙事。卡尔维诺对佐贝德采取的是叙述而非描述的方式，这个短片也是如此，故事赋予了这座城市意义。

是他们阻止了欲望的离去

从此再也无法离去

于是你不再走了

可是你愿意阻止你吗

■ ▸ 技术含量

　　面对一项新生的事物，人们总希望能尽快了解它，掌握它，对数字艺术与设计来说也不例外。数字艺术与设计的兴起与发展是随着20世纪80年代后个人计算机的普及而逐渐展开的。数字艺术与设计是所有艺术设计门类中的新生力量，比电影和录像艺术都要晚出现。所以相比较而言，数字艺术与设计的发展还处于一个初级阶段。在初级阶段，我们还需要熟悉数码工具的特性，发展这种工具，将这种工具应用到更多的数字艺术与设计领域中。

　　但是应用数码技术的艺术与设计是不是等同于数字艺术与设计呢？从严格的意义上来说，答案是否定的。举例来说，纯手绘的、用数码技术进行后期合成输出的二维动画片《狮子王》和纯CGI（电脑图形图像技术）的三维动画片《玩具总动员》相比，哪一个是数字艺术作品？从运用数码技术角度来说，两者皆可算是；但从数字艺术的本质特性来说，后一部才算是。因为就算是不用数码合成，《狮子王》也可以通过传统的手绘动画制作流程来完成；但如果没有三维电脑动画技术，《玩具总动员》根本不可能实现，尤其是后来需要用3D眼镜来看的《玩具总动员3》，这种仿佛身临其境的三维立体效果是无法靠手工来完成的。而本质意义上最典型的数字艺术与设计作品是艺术和网络设计等完全依靠数据编程创造出的，这一类作品完全由0和1的二进制编码构成。

　　由此可见，我们在一年级基础部实施的数字设计课程只达到使用数码工具辅助艺术设计的阶段，还远没有开始真正地用数据编码来创作。实践方面，作为涵盖平面设计、产品设计、空间设计和动画、电影等大部分设计艺术门类的一年级基础课程，能够让学生初步使用数码工具来辅助艺术设计已经足够了。真正进行数码艺术与设计创作所要掌握的技术，只是一小部分学生今后进入数码专业学习才需要解决的问题。

　　只有在实践中才能学会使用一种工具，而技术最终是为创作作品服务的。因此，我们在

数字设计课程中重视培养学生使用数码工具的能力，但这种能力不仅仅是会用一两种基本的电脑设计软件，也包括对数码摄录设备，如照相机、摄像机、录音笔和数码输入输出设备，如扫描仪、投影仪的使用。短片创作阶段的课程正好是对使用数码工具的能力的综合训练，许多技术都可以在实践中逐渐掌握。如果掌握了工具的使用方法而不知道用工具来干什么，那么所学的是徒劳无功的。所以我们坚持在教技术的同时，指导学生用所学的技术来进行创作。

虽然我们一直在强调使用数码工具，但并不等于放弃使用手工技巧。不论使用哪一种工具，其目的都是要更好地表达创意。对于20世纪80年代后期出生的这一批学生来说，数码产品并不陌生。他们可能很小就沉浸在电子游戏当中，用数码相机拍照，用MP3听音乐，所以对数码产品的亲切感几乎是与生俱来的，在使用数码工具时比较容易上手。不过，从玩到用工具来进行专业创作还需要一段培训过程。

本页的三幅截帧，分别是2007年、2008年和2009年三年的学生作品，从对比中可以看出，无论是在创作意识还是技术应用的层面，每届学生都有所提高。这首先证明通过创作练技术的教学思路是正确的。再者，技术水平的提高也使得他们的创作表现力有所提升，构思可以比较顺畅地通过技术手段表现出来。

城市与亡灵之二 贾萌

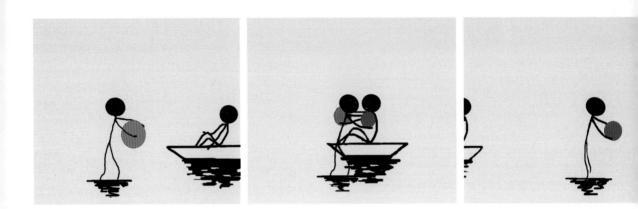

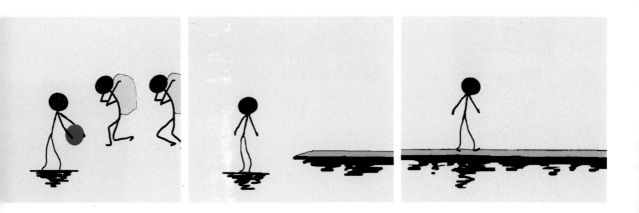

点　评

我想："也许阿德尔玛是你垂死时抵达的城市，每个人都可以在这里跟故人重逢。也就是说，我也是死人。"我又想："这意味着彼世并不快乐。"
　　——《看不见的城市·城市与亡灵之二》

有不少同学选取了《看不见的城市》中"城市与亡灵"的篇章来做片子，大概是画鬼容易画人难吧，这些描绘死亡的文字给了大家足够的想象空间。贾萌的这个片子好玩的地方在于那些火柴棍般的小人滑稽的动作，轻松幽默的场景消解了文本带给人的惶恐感，以一种诙谐的手法对文本进行了解读。

《看不见的城市》作为文本只是为同学们的创作提供了一块场地，至于你如何来建构这座文本描述的城市，就要看你是怎样把文字描述视觉化的。动态影像需要用时间来表述，这样就增加了视觉化的难度，好在贾萌利用Flash动画能简洁明快地表现动态的特质，让卡尔维诺的阿德尔玛城动了起来。

The City of Death 　陈敦煌

点　评

劳多米亚人给那些尚未出世的人留下了同样面积的地方，这很对，当然这个空间与那个未来无限大的人口数目是不成比例的，但是，既然是块空间，四周都是壁龛、凹陷和沟槽式建筑。

——《看不见的城市·城市与死者之五》

陈敦煌的短片用全三维动画的方式完成，这对于一个一年级学生来说是非常不容易的。而且，他运用三维体块运动塑造了这座死亡城市的阴冷感。虽然在运用三维材质和打光方面仍有缺陷，但他比较善于把握光影和形体之间的关系，既描绘了城市的实在结构，又用光影营造了神秘凝重的氛围。

在建议学生选择使用何种技法来完成短片的时候，我们一般会让他们选择自己所熟悉的表现形式，如手绘、偶动画、实拍等，但也会根据学生的情况鼓励他们尝试一些有一定难度的手法，如三维动画、实拍和停格动画结合等。至少陈敦煌的这次尝试还是比较成功，拓宽了他对形体、光影和运动的认识。

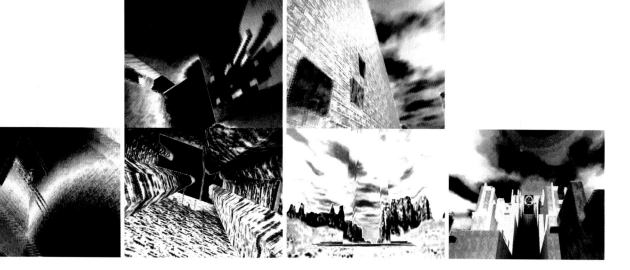

看见 *苑明洁*

点 评

忽必烈：我不知道怎能腾出时间游历你讲的那些国家。我觉得你一直没有离开过这个园子。

波罗：我所见的人物、我所做的事，在一个精神的空间里都是有意义的，那空间跟这里同样安宁，有同样半明半暗的光线，有同样混和着树叶沙沙声的静寂。在专心沉思的时候，尽管同时在继续渡过充满绿色鳄鱼的河流或者在点数有多少桶腌鱼装进船舱，我发现自己总在这园子里，在黄昏的这个时刻随侍着汗王。

——《看不见的城市》

苑明洁关注的是《看不见的城市》的抽象性，所谓"看见"，正像马可·波罗所说的一样，是"我所见的人物、我所做的事，在一个精神的空间里都是有意义的"。因此，她的短片不可能描述文本中的任何一座城市，她只是对"看见"的可能性发起讨论。

虽然短片的素材是实拍的，但却不影响它所要表现的抽象的"看见"。像面对自然一样，这种"看见"不需要进行过多的诠释，阳光在地面移动的痕迹已经足以说明什么曾经被看见过。

镜面上城市 李博霖

<div align="center">

点 评

</div>

镜子有时提高、有时压低了事物的价值。在镜外似乎贵重的东西，在镜像里却不一定这样。孪生的城并不平等，因为在瓦尔德拉达出现或发生的事物并不对称：每个面孔和姿态，在镜子里都有呼应的面孔和姿态，可是它们是颠倒了的。两个瓦尔德拉达相依为命，它们目光相接，却互不相爱。

——《看不见的城市·城市与眼睛之一》

镜面上城市是一种镜像，其实影像也是，现实和虚像是对应而不交流的。短片在某种意义上是一个寓言：如蝼蚁般的人如何去面对与自己相对应的另一个。作者在影像语言的运用方面是令人刮目相看的。偶动画、特效、拼贴、调色等这些技法被浓缩在短短的几分钟里却不显得拼凑、凌乱和突兀，实属难得。短片里诡异的音乐和空灵的镜头带领我们去寻找超越现实的本在。

▶ 看见看不见的

当文字被视觉化后，它就被"看见"了。来源于文本的视觉艺术作品，譬如说电影或是漫画，都难免被拿去和文本做比对。忠于原著，常常是评判现实主义作品的标准之一，观众所希望看到的是将文学作品通过视觉转换在另一种媒介上再现出来。可是，卡尔维诺的作品体现了一种难得的开放性，《看不见的城市》尤其如此，就是原著本身也鼓励读者从各种角度去阅读。这样的文本对视觉化的努力提出了挑战，也提供了机遇。而且视觉艺术作品的创作者们往往会有意识或无意识地去反叛文本，试图拓展文本的精神或是重新阐释文本。

视觉化的方法是多种多样的。首先，比较直观的方法是从文本中挑选描述视觉感官的词，比如说关于颜色、形状和大小的。然后，把这些词直接变成视觉形象。这种直接传译的方法比较适合写实绘画和静帧图像。在短片创作中，大多数同学也使用了这种方法。接下来，一般的文学作品都具有叙事性，即有情节的发展、描写人或事物的行为或运动等。静帧图像已经不足以满足表达运动和情节的需要，这时候我们就要用动态影像来叙事了——视觉化故事情节。源于文学的视觉艺术作品最难达到的境界是神似，即文字和形象有种莫名相近的气质，可以相互转化。清末大翻译家严复在其所译《天演论》序言中提出，"译事三难：信、达、雅"，从文本到图像的转译也是如此。

《看不见的城市》作为文学作品，本身就不简单。它既不是小说，也不是游记，更不是关于马可·波罗的传记，绝非研究城市问题的理论书。但它的确深刻地探讨了城市，正如卡尔维诺自己所言："在书中展开了一种时而含蓄时而清晰的关于现代城市的讨论。"我们之所以把这本书作为短片创作的文本，也正是希望由书中的讨论引发学生的讨论，借由书中对虚构城市的反思来反思真实城市的问题，看见看不见的。

我们生活在城市里却未必了解城市，况且这种了解是建立在作为设计艺术领域的专业人

士的前提条件之下的。因此，我们在看待城市的时候不是走马观花式的游览，也不是日常生活习惯性的解读，比如说北京的大、北京皇城的威严。我们会从城市化中发现这样那样的问题，然后试图解答这些问题，因为我们设计和创作的灵感来源是城市，我们设计和创作的服务对象也是城市。城市化是现代社会无可避免的趋势。我们离乡村越来越远，越来越背离自然生长的规律。城市这种人工产物由于人类的设计和改造而变得更加适合于生存，抑或由于人类的设计和改造而变得问题重重？比如说核电站，它提供了城市快速发展的巨大能源，却也成为城市的安全隐患。我们对城市认识的逐步深入需要从我们接触设计时就开始入手。因此，从城市亲历课到素材搜集课，再到短片创作课，我们在建立一种了解城市的途径，它既是直观的，也是意象的。

一年级的设计艺术课程如果仅关注解决初步的技巧能力上的问题，结果往往会发生偏差。因为学生没有理解为什么要做这样的设计和为什么要这样来设计，他们感知到的只是设计表面的时髦和高科技，他们今后所做的设计很可能变成华而不实的摆设，而忘了设计工作的本质是解决问题。虽然我们没有要求学生在数字设计课上解决什么设计问题，但我们希望他们通过创作去思考、去体会，毕竟只有想到才能做到。

城市与欲望之三　王文佳

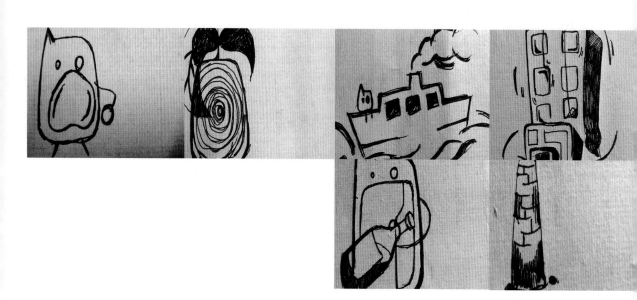

点　评

到德斯庇娜去有两种途径：乘船或者骑骆驼。这座城向陆路旅人展示的是一种面貌，向水上来客展示的又是另一种面貌。

……

每个城都从它所面对的沙漠取得形状；这也就是骑骆驼的旅人和水手眼中的德斯庇娜——两个沙漠之间的边界城市。

——《看不见的城市·城市与欲望之三》

王文佳用手绘动画的方式来描绘德斯庇娜：方块脸大嘴的人，身体呈心形、不停奔跑的骆驼和会变成船的高楼大厦。朴拙的手绘风格，人、风景和动物的形状相互转换，让德斯庇娜给人一种轻松愉快的感觉。圆珠笔、单色调的处理手法让人想到小时候上课时在课本上的涂涂抹抹，倍感亲切。

The City You Can't See 曹心黎

从那里出发，六日七夜之后你便会抵达佐贝德，满披月色的白色城市，它的街道纠缠得像一团毛线。传说城是这样建造起来的：一些不同国籍的男子，做了完全相同的一个梦。他们看见一个女子晚上跑过一座不知名的城；他们只看见她的背影，披着长头发，裸着身体。他们在梦里追赶她。

——《看不见的城市·城市与欲望之五》

点　评

与其说曹心黎在描绘一座城市，不如说她在探索空间带给人的梦境。短片的前面部分是一个在找寻什么的女人影子，好像是在找一个出口；后面部分用了俯视的镜头，好比我们在观察她的处境。作者在处理光影方面有其独特之处，她运用影子来造型，传递出内心的恐惧；光影的变化暗示了情节的发展。用视觉艺术的形式表现梦境、欲望等比较抽象的东西是非常困难的，既要依附于形体又要留给大家想象的空间。曹心黎用光影来表现抽象事物的尝试是有意义的，但在表现手法上还比较稚嫩。

献给懂得爱的人们

城市与亡灵之一　　徐晓敏

点　评

时光过去，有些角色跟从前不完全一样了；尽管曲折的变化使情节愈来愈复杂、障碍愈来愈多，演出仍然朝着最后的收场继续进行。假使你在连续的瞬间观看广场，就会发现每一幕的对话怎样变化，可是美兰尼亚居民的寿命太短，不会知道了。

——《看不见的城市·城市与亡灵之一》

这个小短片有着极其阴冷的气氛和紧张的节奏，虽然只有短短的一分多钟，却高潮迭起。从影视片中剪辑出来的现成素材和作者自己拍摄的场景交织在一起，竟然环环相扣，不露破绽。首先，影片在色调上是很讲究的，这样现成的素材和实拍的场景才能统一起来。作者显然在剪辑的节奏上下了一番功夫，频繁地切入切出镜头，让人感到窒息和紧张。一双鞋子在灰冷的环境中徘徊，画面像早期的古典油画一般凝固而缓慢；一瞬间画面转到街头广场的车祸，镜头因冲撞而剧烈晃动，静与动的冲突激发了戏剧性。

城市与符号之一　张磊

点　评

无论城的真正面貌如何，无论厚厚的招牌下面包藏着或者隐藏着什么东西，你离开塔玛拉的时候其实还不曾发现它。城外，土地空虚地伸向地平线；天空张开，云团迅速飞过。机缘与风决定了云的形状，此刻你开始着意揣摩一些轮廓：一艘开航的船、一只手、一头象⋯⋯

——《看不见的城市·城市与符号之一》

现实风景上随意的手绘涂鸦让这个短片具有了诗意和诙谐。有意造成的黑白和偏色效果很搭调，可以看出作者在制作这部片子的过程中是轻松惬意的，随意的感觉也是很难得的。但是在转场的效果上有缺陷，衔接比较突兀。

寻找城市　李宁

点　评

小玩偶从地图走到了北京城，随便逛逛，也能看见藏在大都市生活中的细枝末节。影片用强劲的背景音乐带领大家游北京。特写运动镜头的摇晃感像小玩偶的步伐，比较有意思。

无题 安峰伯

点 评

马可·波罗才来了不久，完全不懂地中海东部诸国的语言，要表达自己，只能依靠手势、动作、惊诧的感叹、鸟兽鸣叫的声音或者从旅行袋掏出来的东西——鸵鸟毛、豆枪、石英——把它们排在面前，像下棋一样。每次为忽必烈完成使命回国之后，这机灵的外国人都会即兴演出哑剧让皇帝揣摩：第一座城的说明是一条鱼挣脱了鸬鹚的长嘴而落进网里；第二座城是一个裸体男子安然跑过火堆；第三座是一个骷髅头颅，发绿霉的牙齿咬住一颗浑圆的白色珍珠。

——《看不见的城市·城市与符号之一》

从片中人物的穿着打扮和场景布置来看，安峰伯是在通过影片重新呈现书中马可·波罗在中国的生活。泥偶的造型和场景的搭建都比较简练，但是很好地把握了那个时候的时代特征。泥偶人物和物品与手绘书柜背景的结合也别具一格。

佐拉 吴眈

点 评

我准备访问这个城市，可是办不到：为了让人
更容易记住，佐拉被迫永远静止并且保持不变，于是
衰萎了，崩溃了，消失了。大地已经把它忘掉了。

——《看不见的城市·城市与记忆之四》

这部短片让佐拉这座城市诗意化了，作者将佐
拉比喻成树和水滴，描述它们是如何生长和消失的。
画面和诗的字幕交错出现，强调了诗的韵律。片中所
涉及的视觉元素并不多，颜色也比较单纯。黑屏白色
字幕的运用给人以想象的空间，轻描淡写也恰到好
处。字体和字幕位置还可以更考究一些。

城市与天空　周曼妤

点　评

　　天文家接到邀请，为白林茜亚城的基建订立规律，他们根据星象推算出地点和日期；他们画出一横一竖的交叉线，前者是反映太阳轨迹的黄道带，后者是天空旋转的轴心。他们以黄道十二宫为根据，在地图上划分区域，使每一座庙宇和每一区都有福星拱照；他们定出墙上开门洞的位置，设想每个门框都能镶托出以后一千年内的月蚀。白林茜亚——他们保证——会反映苍天的和谐；居民的命运会受到大自然的理性和诸神福祉的庇荫。

　　　　　　——《看不见的城市·城市与天空之四》

　　周曼妤的白林茜亚开始是没有具体形状的，唯有各种怪物的眼睛像天上的星辰一样闪闪烁烁，只有当月亮升起的时候才能看见各种怪物的样子。周曼妤加入的月亮元素在视觉表现上很有意思，一方面暗合了白林茜亚城是根据星象建立的说法，另一方面通过明暗反衬的手法增加了场景的戏剧性。片中的怪物造型很有童趣，轻松幽默，整体风格比较协调。作品的完整度也值得称赞。

The Walking City　王超逸

点 评

在短片中我们找不到什么与《看不见的城市》相关联的地方，只是鞋子行走在不同的场景里与卡尔维诺描述的在各个城市穿梭的情景有相似之处。作者采取了实拍停格动画的方法讲述了鞋子在城市里的漫游。短片运用了不少特写镜头，让观者关注到城市的细节，从而去想象这座城市的全貌。

国王　程铭

点　评

马可·波罗描述他旅途上经过的城市的时候，忽必烈汗不一定完全相信他的每一句话，但是鞑靼皇帝听取这个威尼斯青年的报告，的确比听别些使者或考察员的报告更专心而且更有兴趣。在帝王的生活中，征服别人的土地而使版图不断扩大，除了带来骄傲之外，跟着又会感觉寂寞而松弛，因为觉悟到不久便会放弃认识和了解新领土的念头。

——《看不见的城市》

程铭的短片和《看不见的城市》之间的关系像是一个童话，童话讲述现实的故事却导致非现实的结局。在短片里，泥偶小人所面对的是现实的种种困境，而实拍的作者却是现实的旁观者。开始的故事情节聚焦在小人的纠结与探寻中，直到最后才显露出作为旁观者的我；整个情节随着镜头的移动由下而上、由近及远地展现出来。影片的画面是纯净洗炼的，没有过多地堆砌视觉语言，却能够深入主题。

▸ 创作的延续

自2007年数字设计课程开始，短片创作课被延续下来，但之后的创作课仅仅给城市设计学院影像学部的学生上。城市设计学院的专业方向很广，如果让即将进入不同专业的一年级学生都上短片创作课，两三百学生，老师真的照看不过来。况且学校的设备也不足以应付这么多学生剪片子的需要。因此，缩小课程覆盖面是明智之举，也有助于提高教学质量。

综观2007年之后短片创作课的学生作业，有几个显著的特点：

一是影片质量大幅提高。这里所指的首先是技术指标的提高。数码设备的发展绝对可以用日新月异来形容，从2007年的标清数码摄像机和500万像素的数码相机到2010年的高清数码摄像机和1000多万像素并带高清摄像的数码相机，影像画面和声音质量的提高之快令人咋舌。而且，随着数码设备的迅速普及，学生基本都拥有了自己的设备，影像专业有的学生甚至拥有了专业级的行头。不仅是设备，与之相匹配的数字软件也更加方便易用。"工欲善其事，必先利其器"，数码工具水平的提高无疑对学生的创作有很大的帮助。

二是学生眼界的拓宽和创作自主意识的提升。我们常常用眼高手低来形容人能看得到但做不出来的状态，尤其在学生时期，我们常常犯这样的毛病。但是眼不高，手肯定也高不了，艺术设计创作者的见识对他们的作品起着决定性的作用。视频作品现在随处可见，通过网络，我们可以直接欣赏到最新的视频艺术和影像设计，学生们接触这一类数字艺术和设计作品的机会越来越多。而这些新的经验也体现在他们的作业里。2007年刚开始做短片创作的时候，学生们觉得学软件剪片子很难。但之后几届，他们的兴趣逐渐从原来熟悉的传统造型手段转移到运用数码手段进行创作上来。学习主动性的提升让学生们更乐意钻研创作方法和数码技术。

三是学生作业从形式到内容的多元化和丰富性。经过几年的教学，老师们手上都积攒了一些优秀的学生作业，在堂上也会放给学生看，这对学生是一个激励。而且现在的孩子讲求个性，所以他们都绞尽脑汁，想做出与众不同的作品来。右页的三幅截帧分别选自三个不同学生的作业，它们的创作手法迥异，风格独特，很有代表性。多重结构动画，手绘、现成品和实拍视频的拼贴，女性题材的录像艺术，现今视觉艺术领域流行的创作题材和手法，学生们都有大胆尝试。

缝　陈玉洁　刘天翔　刘雨轩　胡华德

点　评

　　这个关于"5.12"汶川地震的动画短片借用一个小姑娘的视角来描述这场灾难。场景描绘细致，淡彩钢笔的风格质朴清新，将地震对城市、对人类生活的摧毁表现得很到位，对于一年级学生而言已经难能可贵了。不过，小姑娘的形象有时候和背景风格不太统一。

追忆　隋玉帅

点　评

　　追忆似水年华，童年时的美好时光被浓缩在黑
白镜头里。老式电视机、收音机的局部，两个孩子在
阳光下嬉戏玩耍，破旧的玻璃窗……童年在我们记忆
里究竟是什么样子的？短片有一种怀旧但不沉重的气
息，一点点惆怅，但节奏还是轻快的。

Dancing　郭慧珠

点 评

　　大吊车跳舞，这在生活中可见不着，在动画里就有可能了。郭慧珠的停格动画诙谐幽默，轻松自然。人类是不是永远都在忙于建设？纸片折成的吊车相当人性化。

叠 王立臣 张力

点 评

　　一台电视机长着两条腿还撑着一把伞，诡异荒诞。学生作品中这种超现实的风格并不多见，实景和特效的拼合有一定难度。这表明，在接触视频作品越来越多的情况下，学生的眼界和对动态视觉语言的把握程度逐渐提高。视觉语言的拼贴绝不是拼凑，它需要创作者对各种形式都有一定的理解，是需要训练的。

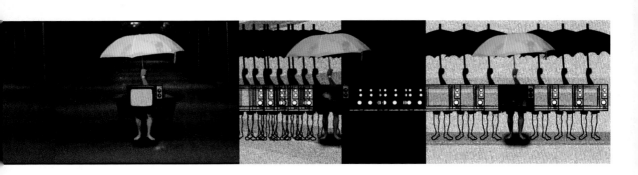

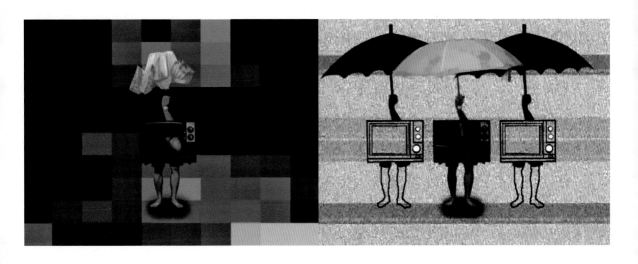

有无　张永基

点　评

　　张永基同学的动画短片是这几年动画类型的学
生作业中最突出的作品之一。在原动画技术上已经比
较成熟，动画流畅，有节奏感。最难能可贵的是，他
已经具有了自己独特的风格，采取了多场景并置的形
式，场景和场景之间又有动态联系。在整体结构上，
他运用多场景的视觉语言对动画片的叙事方式进行了
尝试。

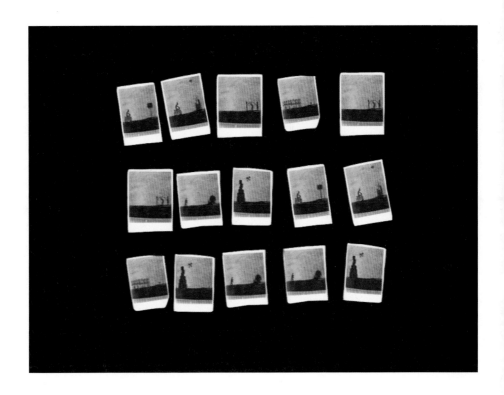

Memory Cycle 宋文竹

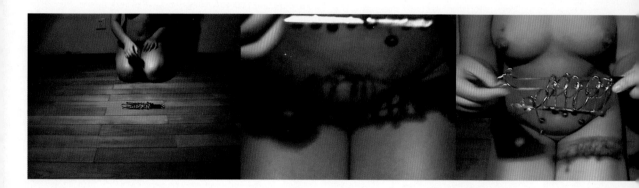

点评

　　一个跪在地板上开解环套的少女，丰满的胴体，光线造成强烈的对比，浓重的黑色阴影。这是一个可以称得上女性主义艺术作品的短片，它运用场景和行为隐喻探讨了女性的困惑、挣扎以及最终的解脱。作为一个一年级大学生，宋文竹大胆的思想、表达的勇气和作品的成熟已经超出了我们的预见。

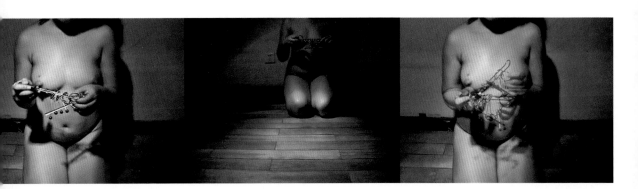

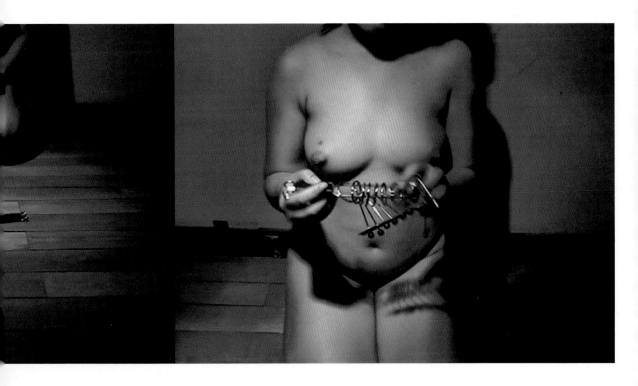

Important Memory FZ　付政

点　评

　　付政用电脑桌面被病毒侵袭的画面表现了个人情感的变化。有意思的是，抽象的图形和具象的女孩头像的交替出现，既暗示了情节的发展，又呈现了比较风格化的视觉语言。

一包烟的16／9　万玉玺 张宇清 李汶

点　评

　　这是一件多人合作的拼贴作品。在视频画面里杂糅了实拍的过马路的场景、经过抠像处理的穿黑白条袜子的行走的双脚、手绘的抽象背景和现成图片，等等。这么多的东西在一起竟然不显得杂乱无章，证明这三位同学对动态影像已经有了一定的掌控能力。在表现手法上较西化，也说明了学生眼界的开阔。

 ▸ 后记：生活在数字时代的城市

　　每个时代都有每个时代的文化属性和艺术潮流。在中国，20世纪70年代是寻根文化的天下；80年代是"85思潮"风起云涌；90年代是经济高速发展下的文化泡沫；到了21世纪，我们与全球同步迈入了数字时代。在这个时代里，数字化是我们无可抗拒的生存方式，而城市作为人类文明的象征，也必将体现这种变革。卡尔维诺说："也许我们正在接近城市生活的一个危机时刻，而《看不见的城市》则是从这些不可生活的城市的心中生长出来的一个梦想。"我们的这个数字设计基础课程从《看不见的城市》而来，却是在找寻一条通过艺术与设计来适应数字化城市的机遇和挑战的道路。

　　生活在数字时代里，每个人都想发言，每个人的观点都有可能被听到，甚至被顶礼膜拜。可是，数字时代的教师是越来越难当了。你完全可能没有你的学生知道得多，了解得深，见识得广；你也甭想用经验来糊弄学生，他们只要上网搜索一下就能找到更站得住脚的论据来支持自己的观点。数字时代的设计艺术教育已经没有办法仅仅靠传承前人的经验来满足学生们的需要，我们必须有更开放、更多元的教育方式。现在我们是学生的同行者而不是导师，因为我们知道，面对这个数字世界，还有很多的未知。

　　数字设计课程只是中央美术学院城市设计学院基础部课程的一小部分，但它像一滴小水珠一样折射了整个教学实践的光芒。面对两百多双求知的眼睛和迅速变化的数字世界，我们只能边想边做，边做边总结。这就是我们编写这本书的初衷。

■ ▸ **致谢**

这本书从构思编写到最终完稿经历了很长的一段时间，书稿甚至一度被束之高阁。当时任课的老师各奔东西，有的继续坚守在基础部，有的在教三、四年级，有的关注于自己的创作。2007年的大一学生也已经成为了设计师和艺术家，走上了专业道路。温故而知新，整理总结之前的教学是为了更好地继续我们的教学实验。

如果没有基础部主任储婷老师的坚持和执著，这本书不可能出版，首先应该谢谢她。编撰实验性的教材和学术读物一直是中央美术学院城市设计学院非常重视和支持的科研项目，在此感谢诸迪院长、徐仲偶院长、王中院长和当时的基础部主任马浚诚老师在教学工作和本书编写中的指导与鼓励。

由于种种原因，我们没有能留下2007年任课老师的合影，这是无法弥补的遗憾。但是这本书有他们每个人的付出和功劳，在这里我们要对以下老师表示由衷的谢意：艾可老师、董磊老师、黄洋老师、盛洁老师、王歌风老师、吴秋龑老师、张晨老师、赵晔老师。还有2008年、2009年短片创作课的老师王敏和刘韧，谢谢你们延续了数字设计课程。一些老师和学生对数字设计课程的教学与本书的编写提供了宝贵的意见及帮助，在这里虽然不能一一列举他们的名字，但也一定要一并感谢。